청목 캘리그라피
따라쓰기 연습교재

초급

청목캘리

청목체 캘리그라피 잘 쓰는 법

1. 청목체는 필압 조절에 의한 선의 강약과 질감을 표현하는 것에 중점을 둔 캘리그라피의 양 식이다. 따라서 본 교재는 필압 조절에 의해 쓰도록 설명을 부분적으로 표시하여 이해를 돕고 쉽게 배울 수 있도록 구성했다. 여기서 필압이란 붓의 누르고 힘을 빼는 정도의 힘 조절을 이야기한다.

2. 청목체는 글자의 크기 변화를 많이 주어 글자의 크고 작은 정도의 차이를 넓혀서 써야 한다. 이것은 글자의 크기에 의한 비례감을 주어 조형미를 표현하고자 한 것이다.

3. 청목체는 가로선과 세로선이 수평과 수직의 통일감을 기본으로 써야 한다. 반드시 가로선은 수평을 유지하고, 세로선은 90도 수직 선으로 써야 한다.

4. 청목체는 글자의 높낮이의 변화를 주어 일직선상의 글씨보다는 높고 낮은 운동감을 통해 조형적 아름다움을 표현해야 한다.

5. 선의 두께는 가장 가는 선부터 가장 두꺼운 선까지 다양한 선이 모여서 입체감을 주도록 해야 한다.

6. 붓의 크기는 모나미 볼펜 크기 정도의 붓이면 쉽게 쓸 수 있다. 붓끝까지 먹물을 묻히고 먹물의 양을 조절하면서 붓끝이 송곳처럼 뾰족할 때 글씨를 써야 한다. 그래야 선이 원하는 모양으로 표현할 수 있다.

7. 붓을 잡는 방법은 평소 필기 습관대로 자유롭게 잡고 쓴다. 서예의 붓 잡는 방식은 적합하지 않다.

8. 붓은 사용 후 흐르는 물에 빨아서 잘 말려두어야 오래 쓸 수 있다.

9. 청목체는 'ㅇ', 'ㅁ', 'ㅂ'의 선이 붙지 않아서 면이 아닌 선으로 인식하도록 써야 한다.

10. 청목체는 받침이 있는 글자의 모든 받침은 작고 가늘게 써야 한다.

11. 청목체는 자간을 좁혀서 덩어리감을 만들어야 한다.

12. 청목체는 글의 흐름을 염두 해서 배치를 해야 한다. 글은 흐름이 중요하므로 먼저 습작을 한 후 쓰면 도움이 된다. 글의 배치는 많은 연습을 통해 배워야 하며, 따라쓰기 교재를 통해 감각을 익혀야 한다.

13. 청목체의 글씨는 가는 선 연습을 많이 해야 한다. 특히, 가는 선은 붓의 필압에 의해 써야 하므로 연습을 많이 하다 보면 자연스럽게 쓸 수 있다.

14. 청목체에서 중요한 것은 붓의 속도다. 속도에 의해 거칠고 매끈한 선의 질감을 표현이 된 다. 이러한 속도에 의한 연습으로 질감 표현 능력을 키우는 것이 좋다.

15. 청목체에서 훈련이 되면 청목어눌체(조형체)를 써보면 또 다른 느낌을 만들어 낼 수 있다.

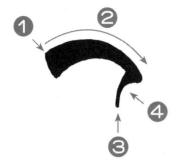

'ㄱ'은 매우 중요한 글자다.

'ㄱ'의 형태는 'ㄹ'과 ㅈ, ㅊ, ㅋ 등 유사한 글자의 패턴을 공유한다.

❶의 시작은 붓을 눕히고

❷처럼 무지개 모양을 만들어야 한다.

❸지점에서 붓의 힘을 빼고 붓을 세우면서 굵기를 조절해서 쓴다.

❹의 부분을 참고하여 붓을 날리면 안 되고 살짝 멈추어야 한다.

길이는 그림과 같이 길지 않아야 한다.

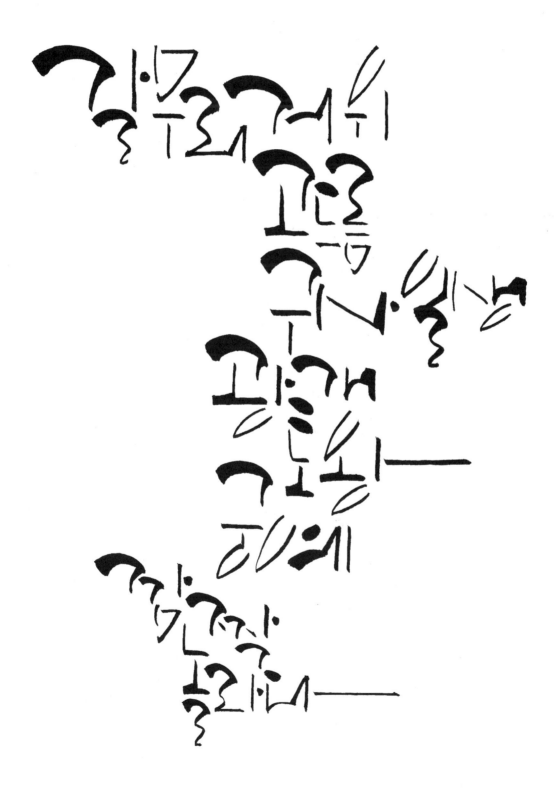

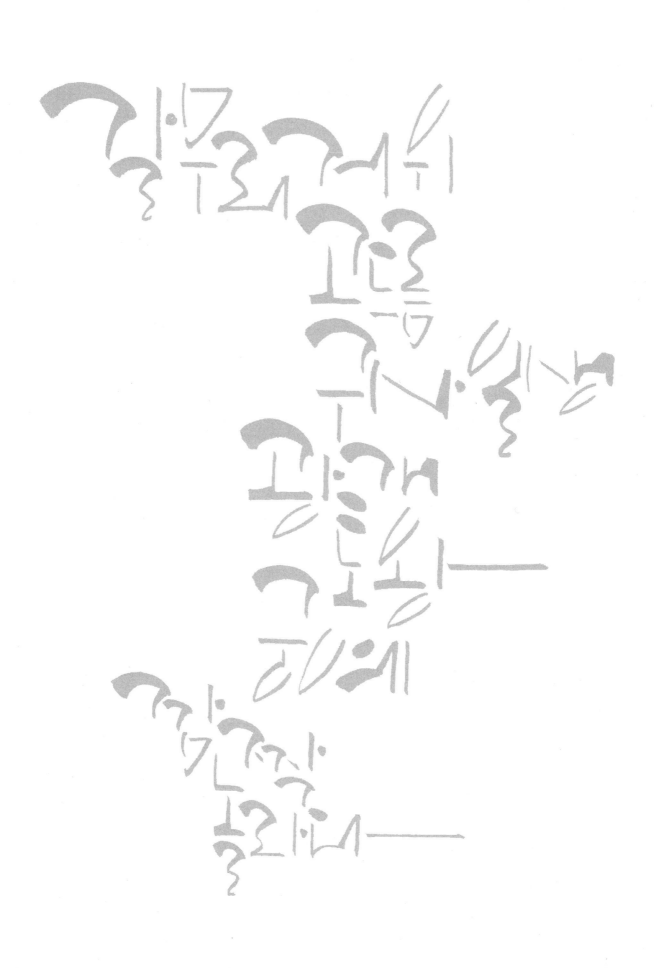

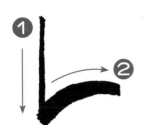

'ㄴ'은
❶번처럼 가는 선으로 수직선을 표현한다.
❷의 모양대로 선의 굵기가 ❶번보다 굵다
'ㄴ'은
❸❹처럼 누, 노 등의 모음을 표현할 때는 'ㄴ'의 모양이 다르다.

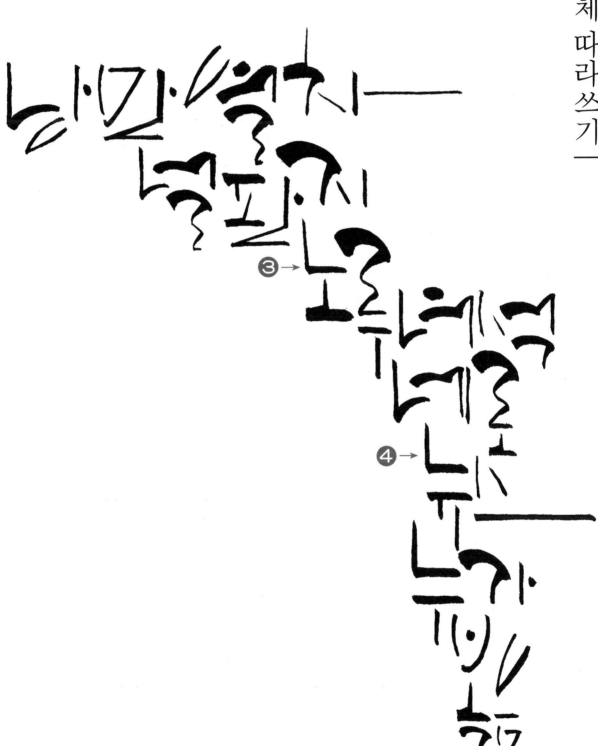

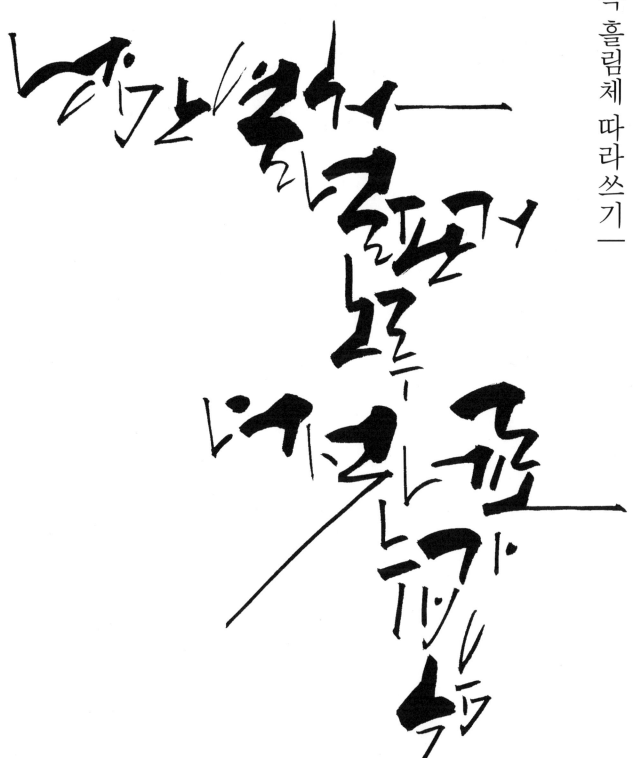

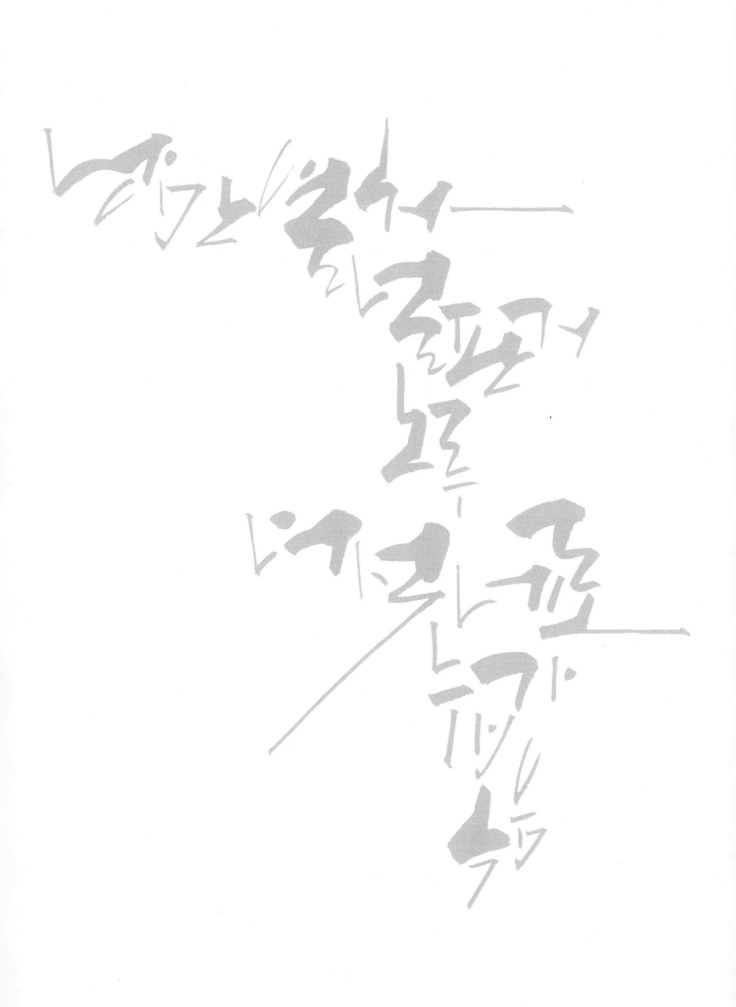

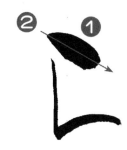

'ㄷ'은 ❶처럼 점을 두껍게 찍는 게 포인트다.
또한 ❷처럼 기울기를 고려하여 표현한다.

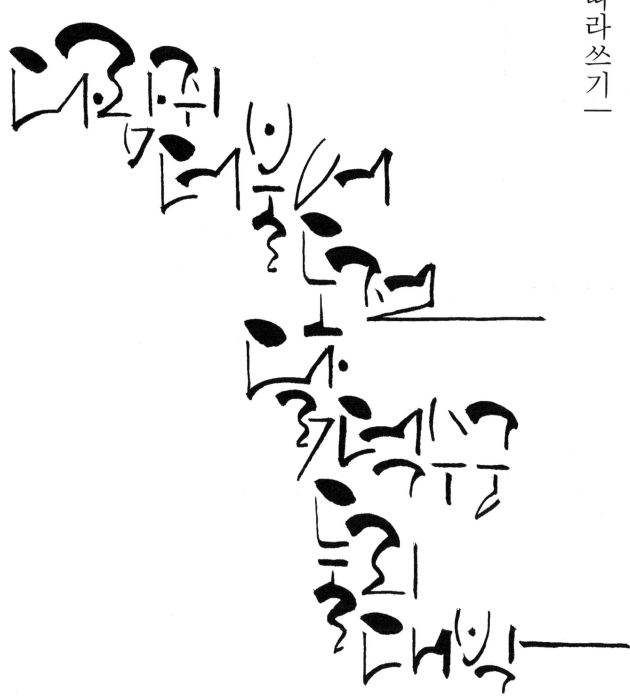

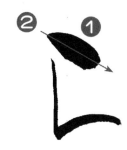

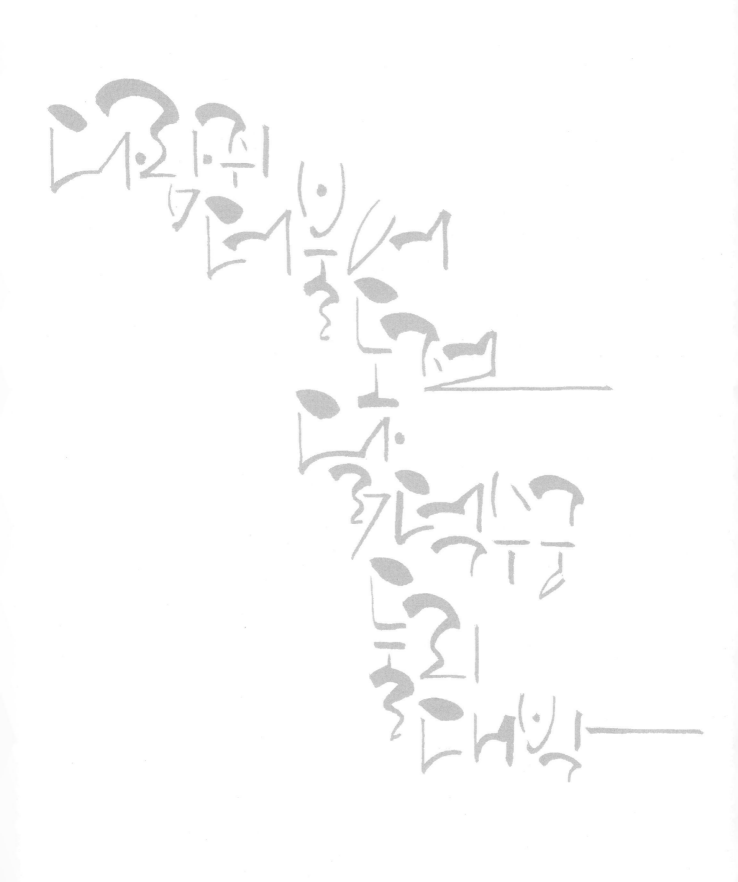

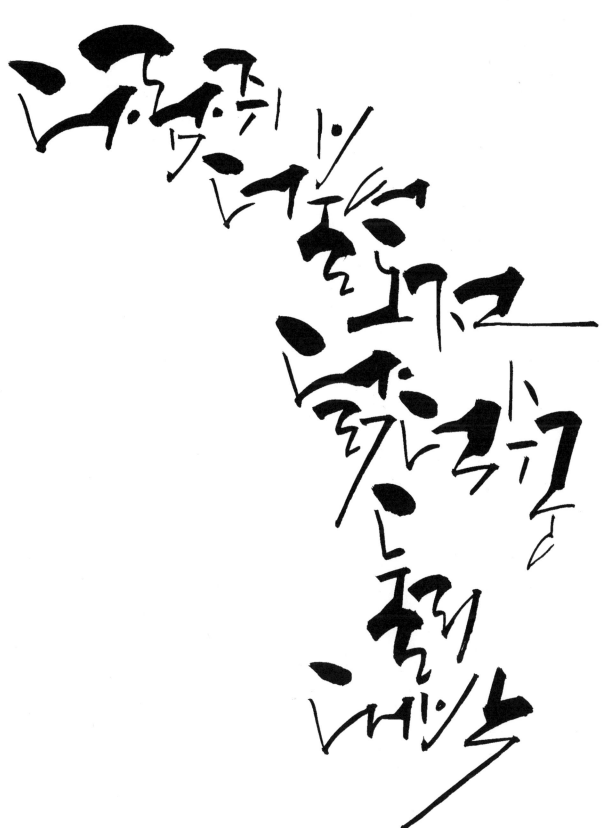

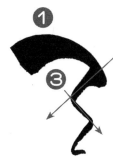

'ㄹ'은 'ㄱ' 쓰기의 형태와 같다.
❶처럼 'ㄱ' 쓰기를 참고하여 쓰며,
❷와 ❸의 각도를 참고하여 쓴다.
'ㄹ'은 필압을 조정하면서 굵고 가는 선으로 자연스럽게 표현한다.
❹받침은 항상 작게 표현하는 것이 특징이다.

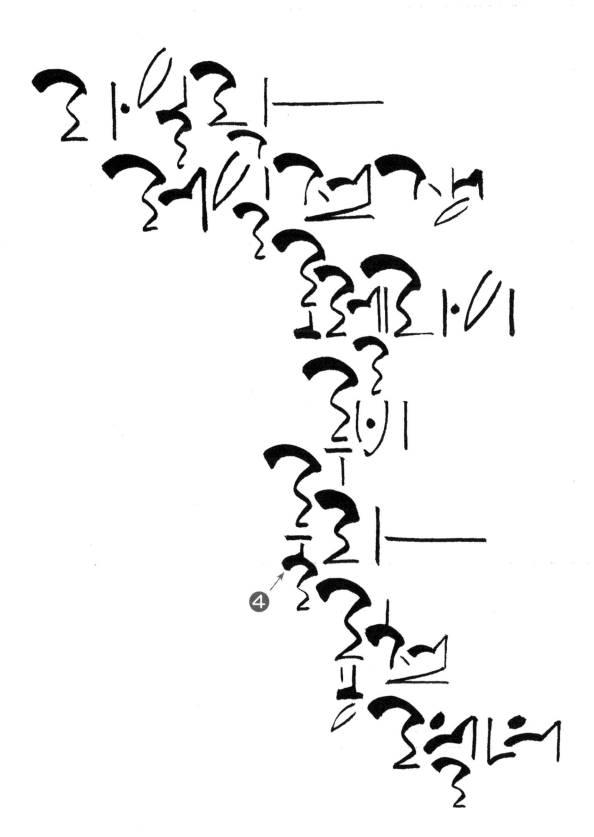

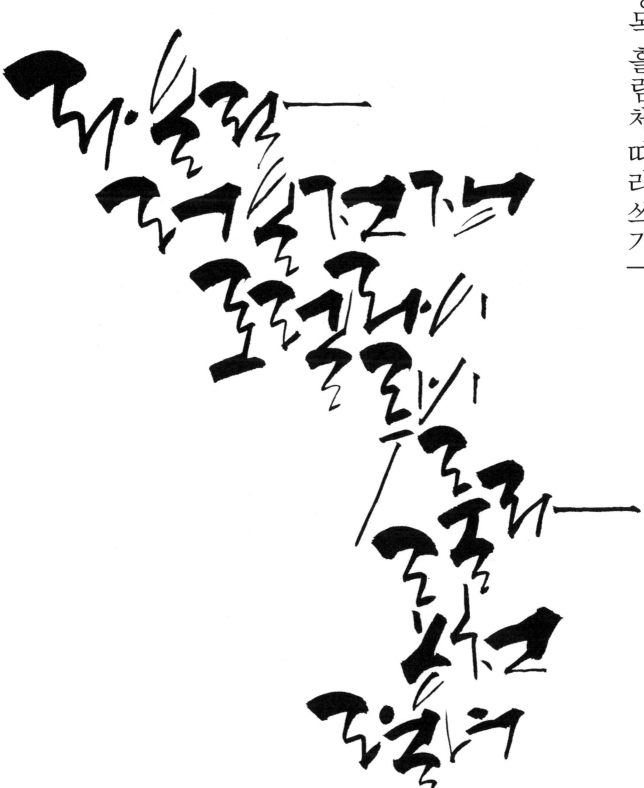

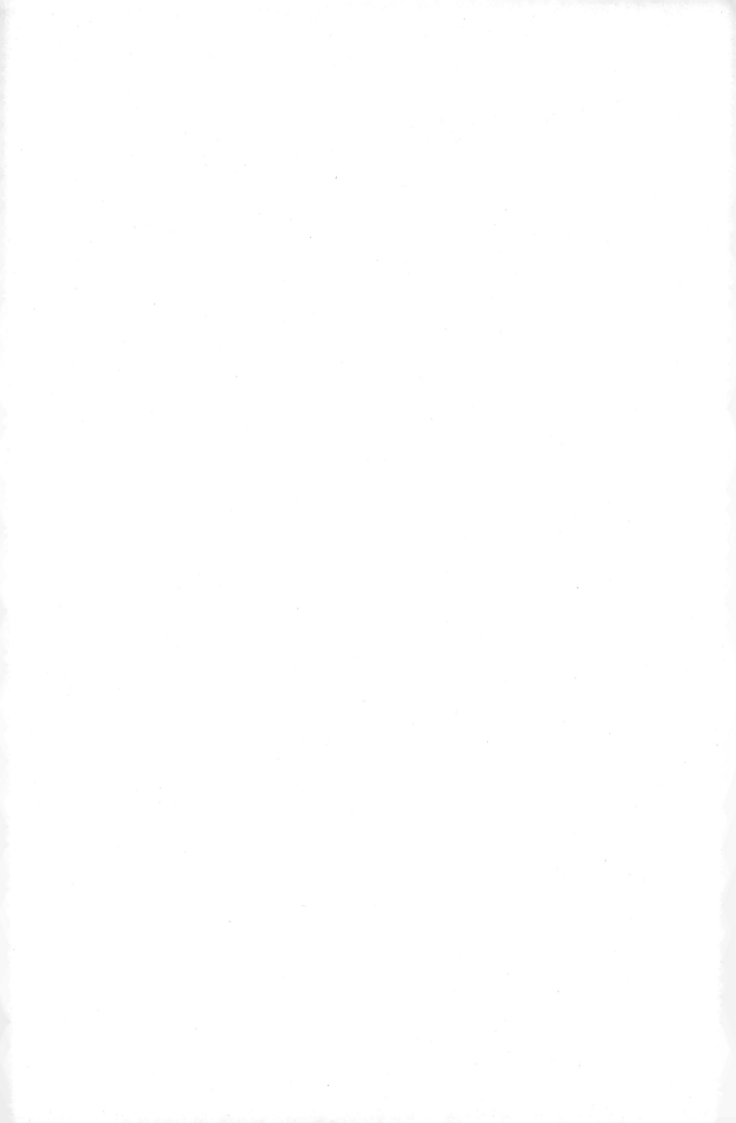

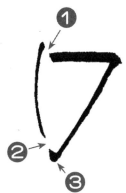

'ㅁ'은 가는 선을 표현하는 것이 특징이다.

붓을 세우고 먹물의 양을 조절하면서 붓끝을 이용하여 쓴다.

❶번처럼 선이 서로 닿지 않게 한다.

❷번처럼 아래 선도 닿지 않게 한다.

중요한 것은 ❸번의 그림처럼 끝에서 살짝 삐침을 해주어야 한다.

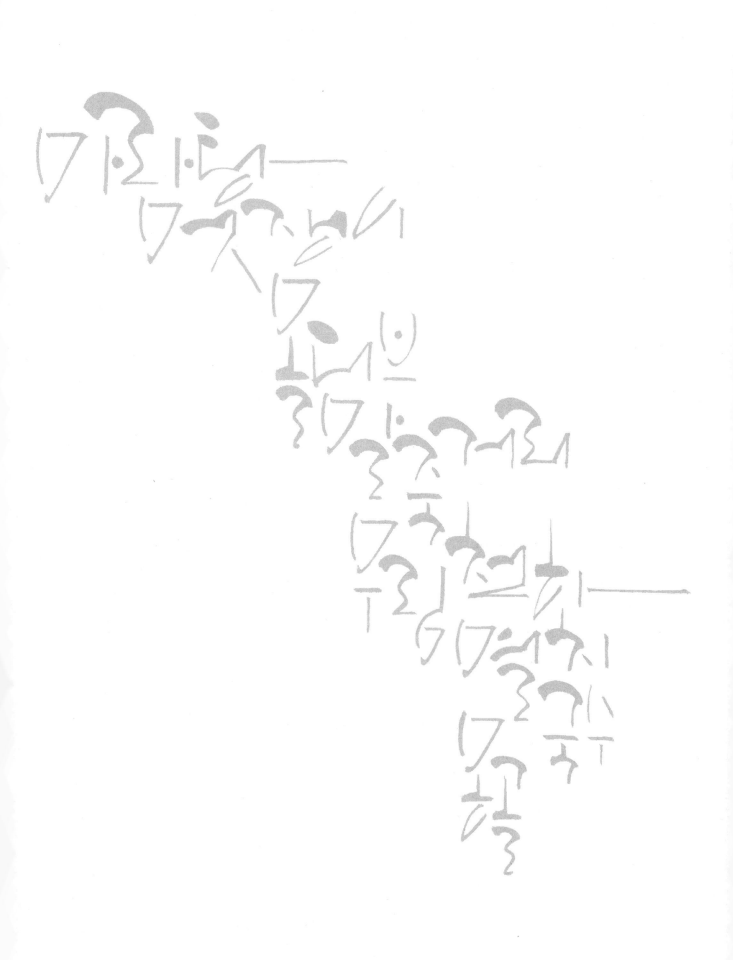

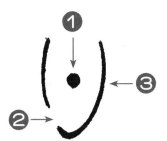

'ㅂ'도 마찬가지로 선이 서로 닿지 않게 표현한다.

선의 두께는 가늘게 표현해야 하며, 'ㅂ'의 형태가 뚱뚱하지 않게 표현해야 한다.

❶처럼 가운데 점을 동그랗게 찍어야 한다.

❷의 경우 받침은 작게 가늘게 표현한다.

❸번처럼 선은 기울지 않게 수직선에서 약간 둥글게 표현해야 한다.

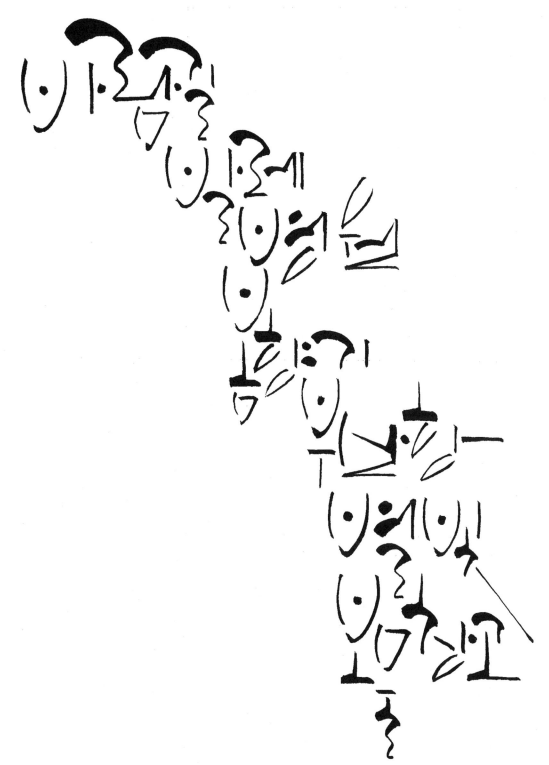

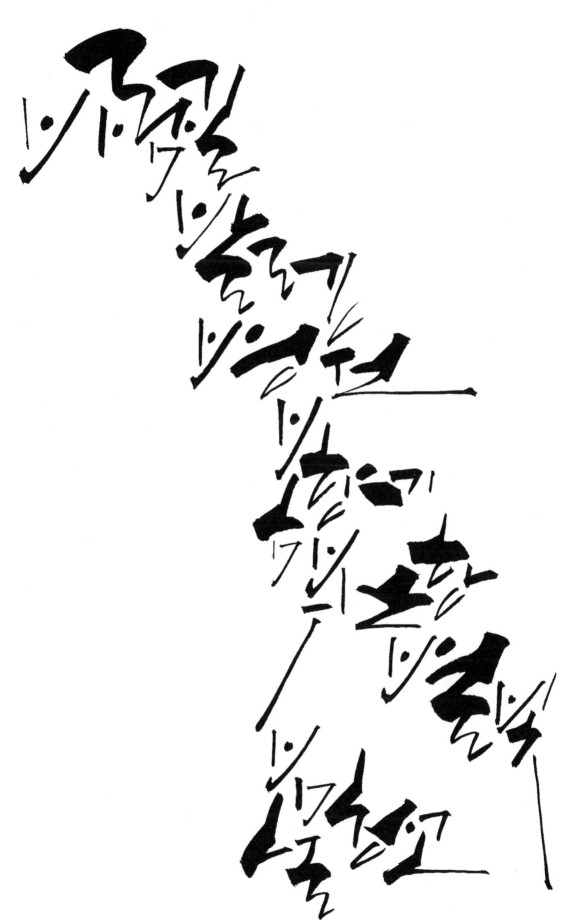

ㅂ 청목 흘림체 따라쓰기

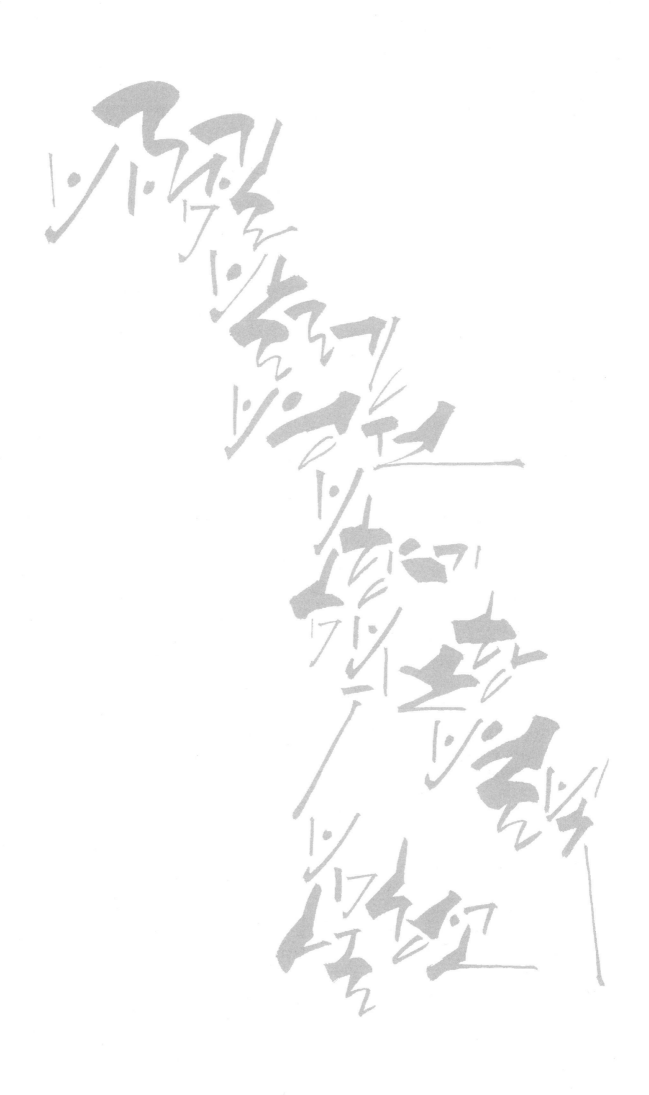

'ㅅ'의 경우에도
❶번 선의 기울기가 'ㅂ'과 'ㅁ'의 첫 선처럼 표현해야 한다. 선의 두께는 가늘게 표현한다.
❷번 같은 경우에는 그림과 같이 표현한다.

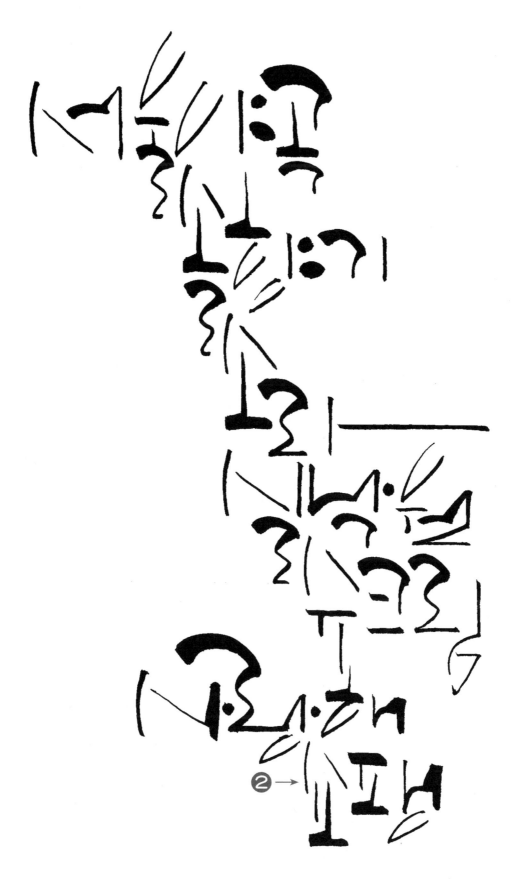

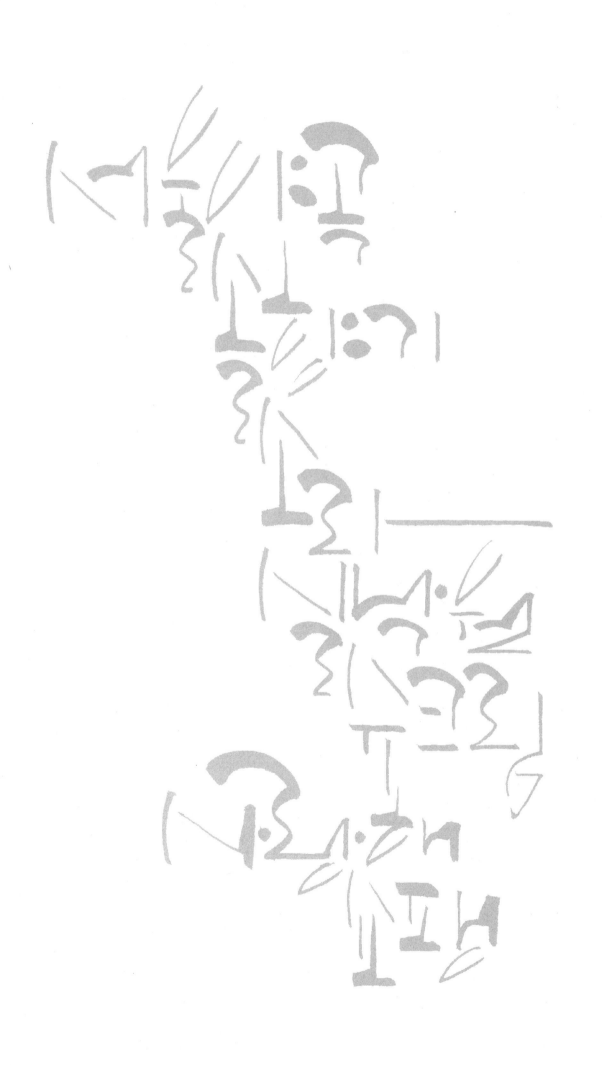

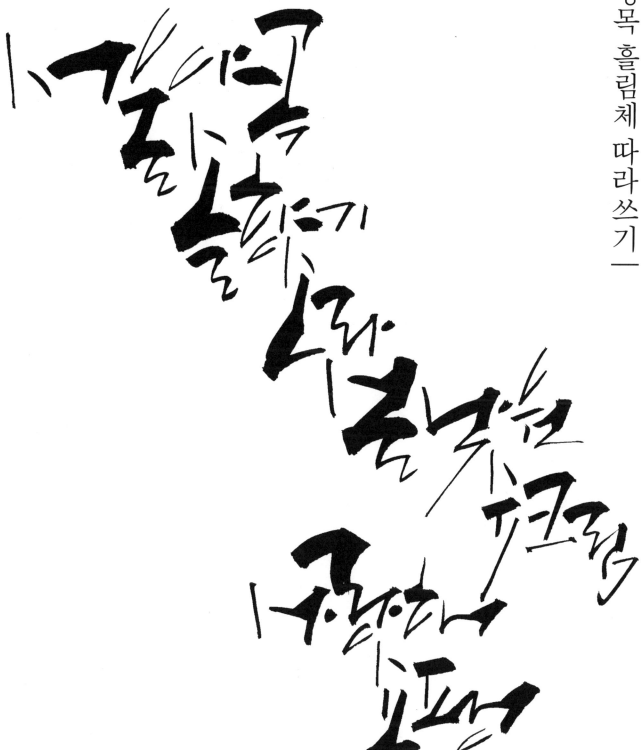

'ㅇ'의 경우
❶번처럼 각도를 참고하여 기울여 쓴다.
❷번처럼 선의 두께를 가늘게 표현하며 선이 서로 닿지 않게 표현해야 한다.

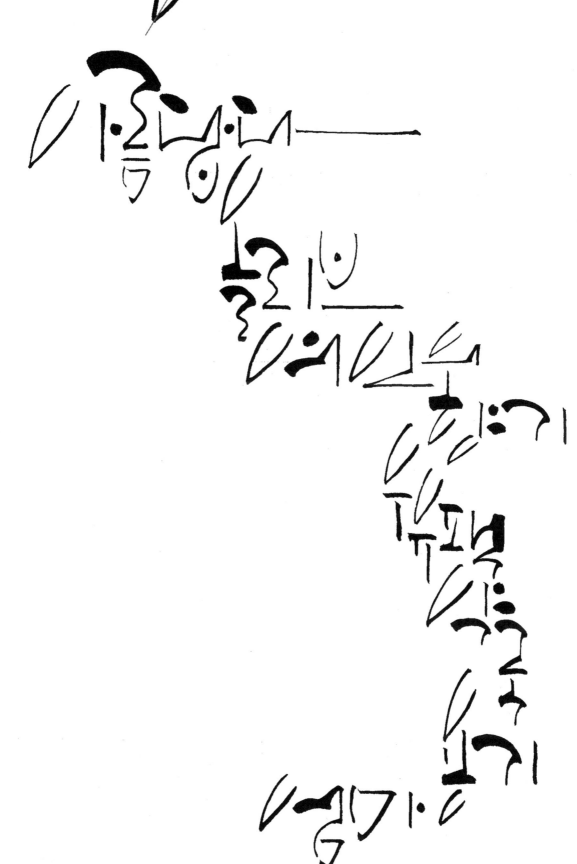

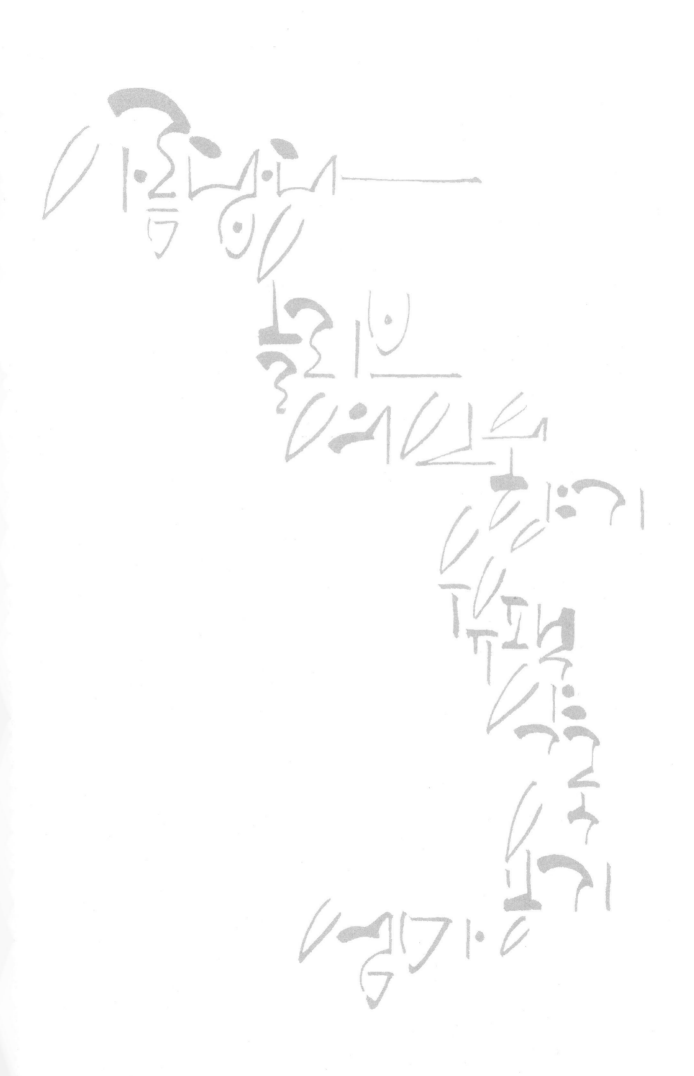

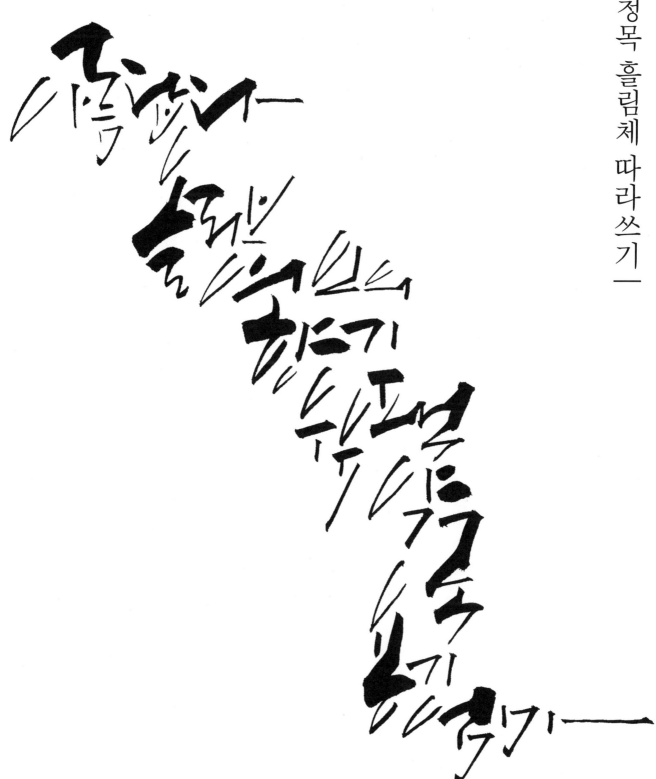

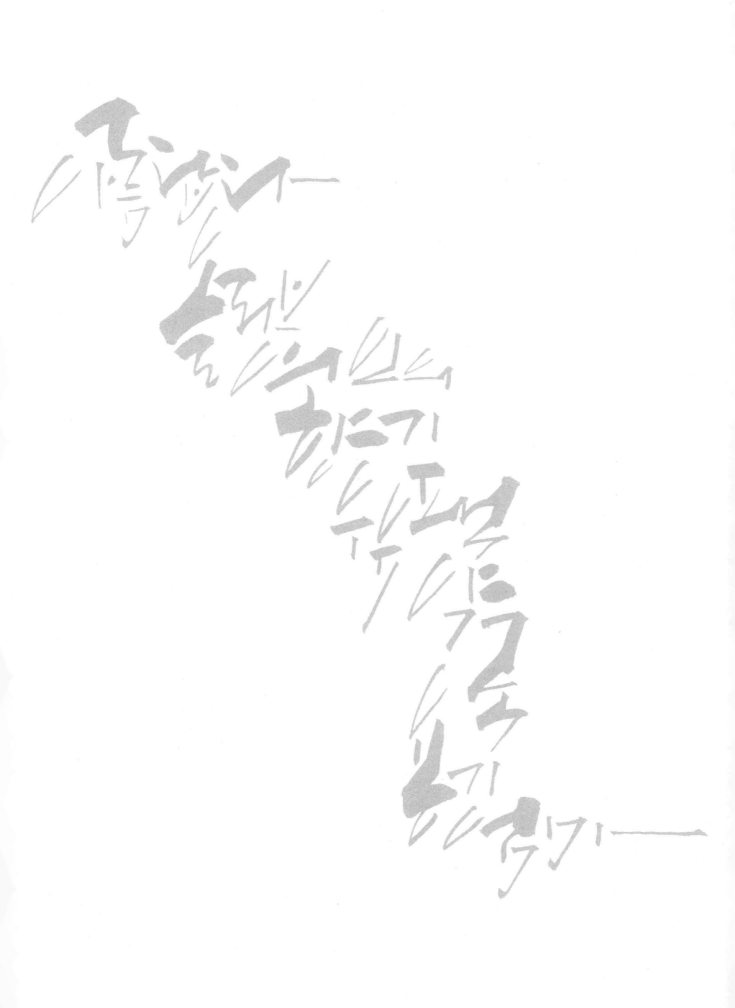

'ㅈ'의 경우 'ㄱ'과 쓰는 법이 유사하다.
❶'ㄱ'과 달리 조금 선이 길어지고
❷번처럼 가는 선으로 표현한다.

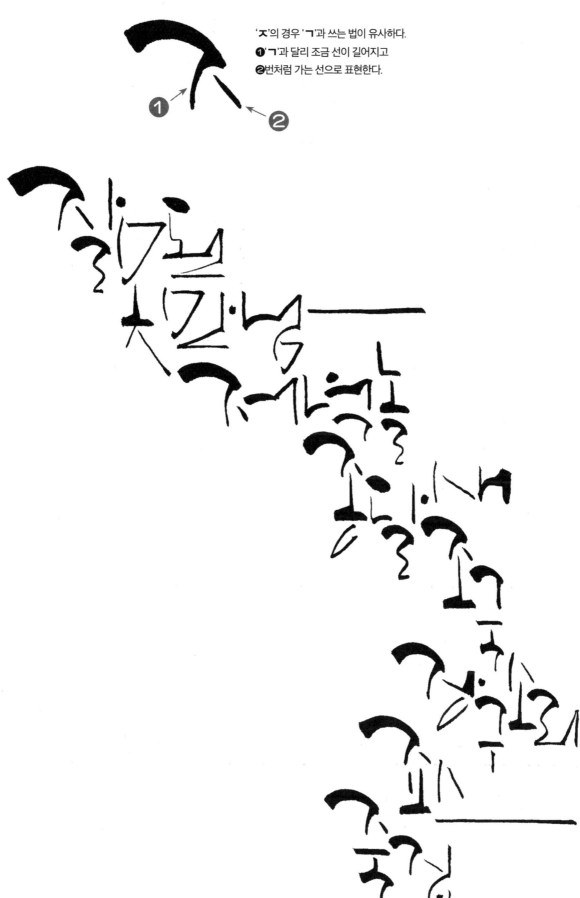

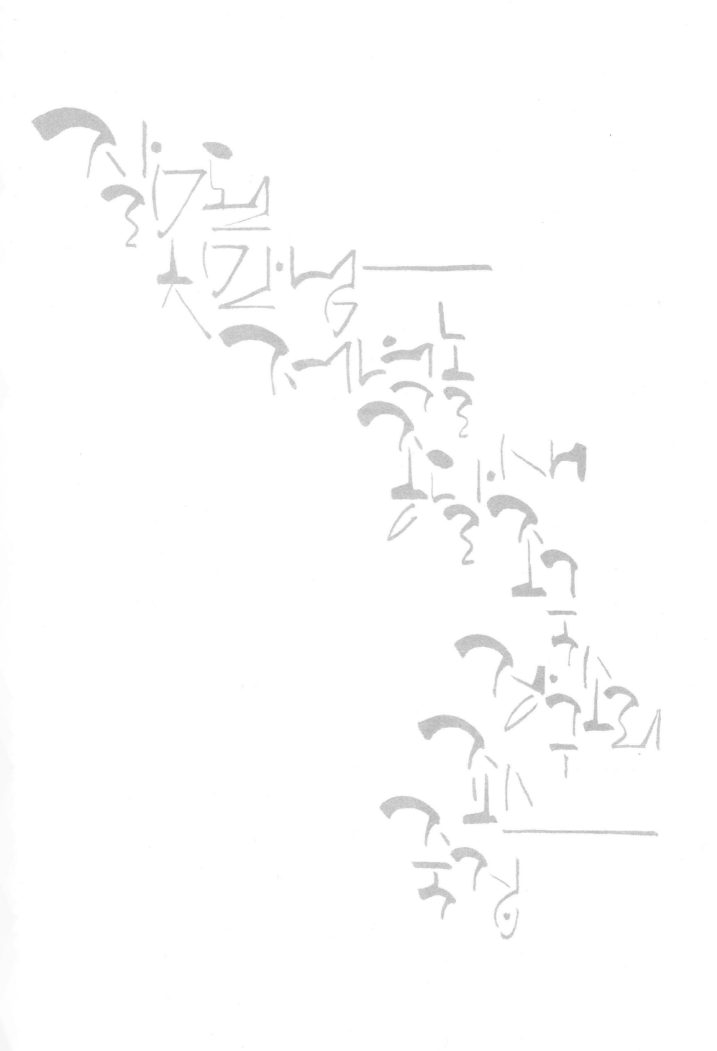

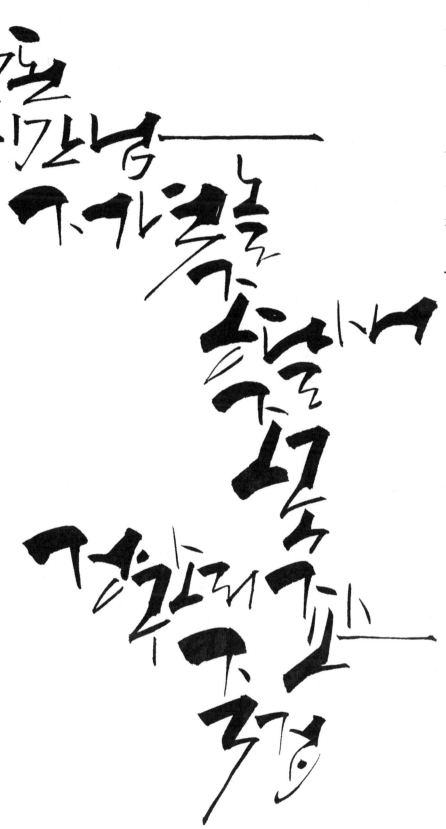

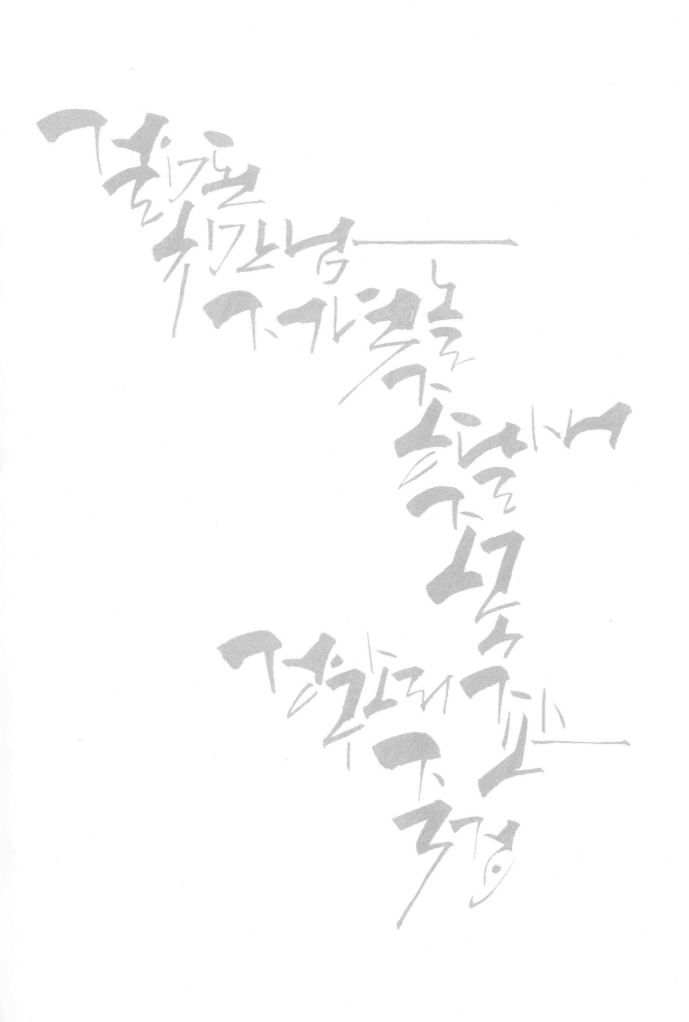

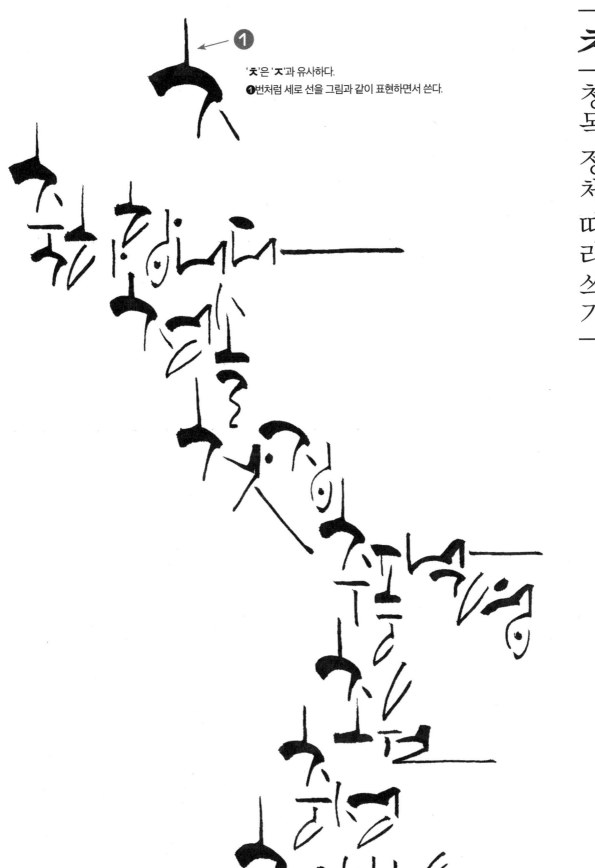

1

'ㅊ'은 'ㅈ'과 유사하다.
❶번처럼 세로 선을 그림과 같이 표현하면서 쓴다.

ᄎ 청목 흘림체 따라쓰기

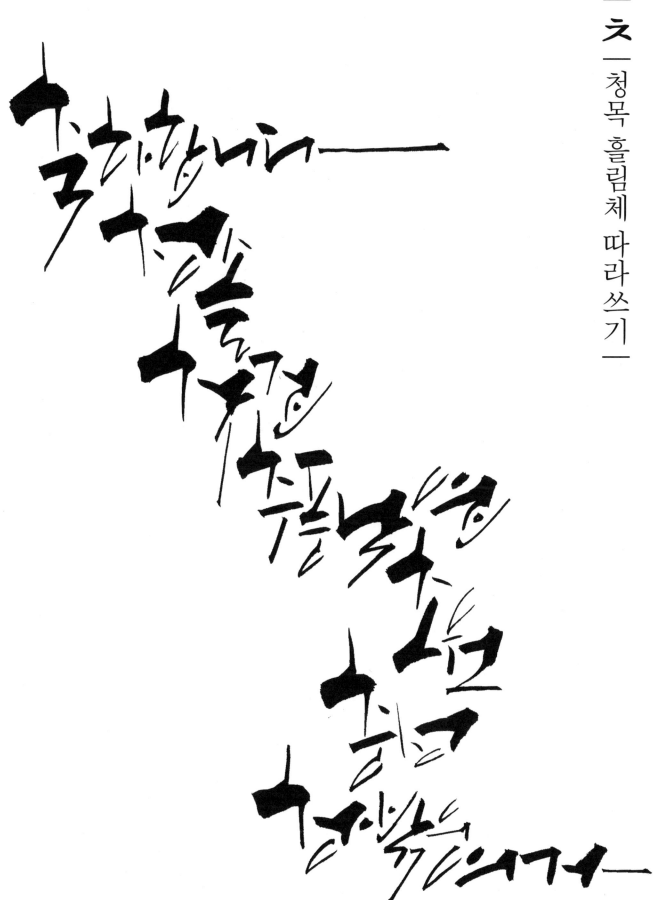

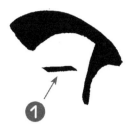

'ㅋ'은 'ㄱ' 쓰기와 유사하다.
❶번처럼 다르게 표현 것 빼고는 같다. ❶번의 선은 가늘고 짧게 표현한다.

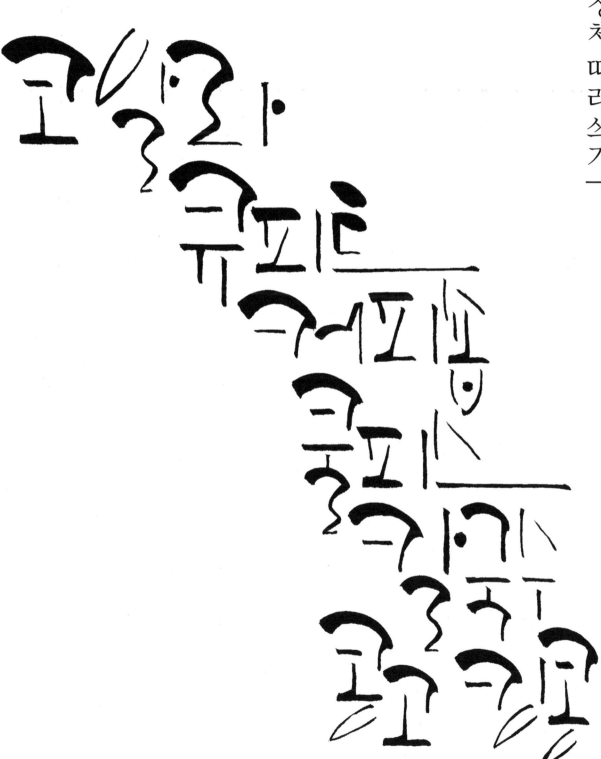

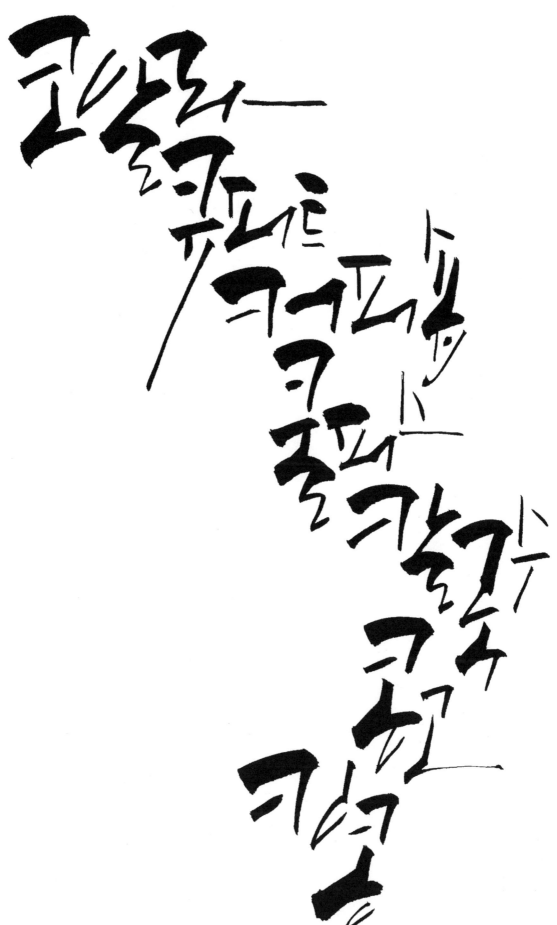

'ㅌ'은 'ㄷ'과 유사하다
❶처럼 점을 먼저 찍고, 점의 각도는 그림과 같이 표현한다.

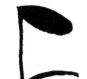

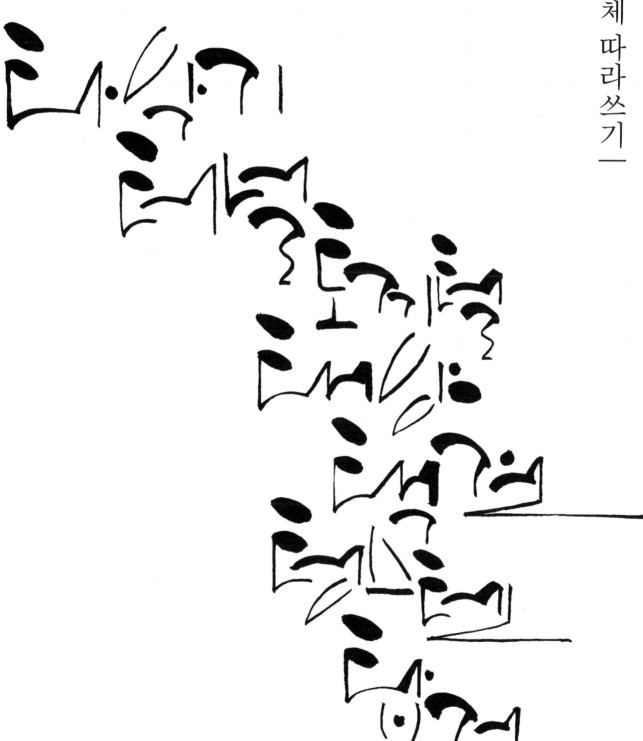

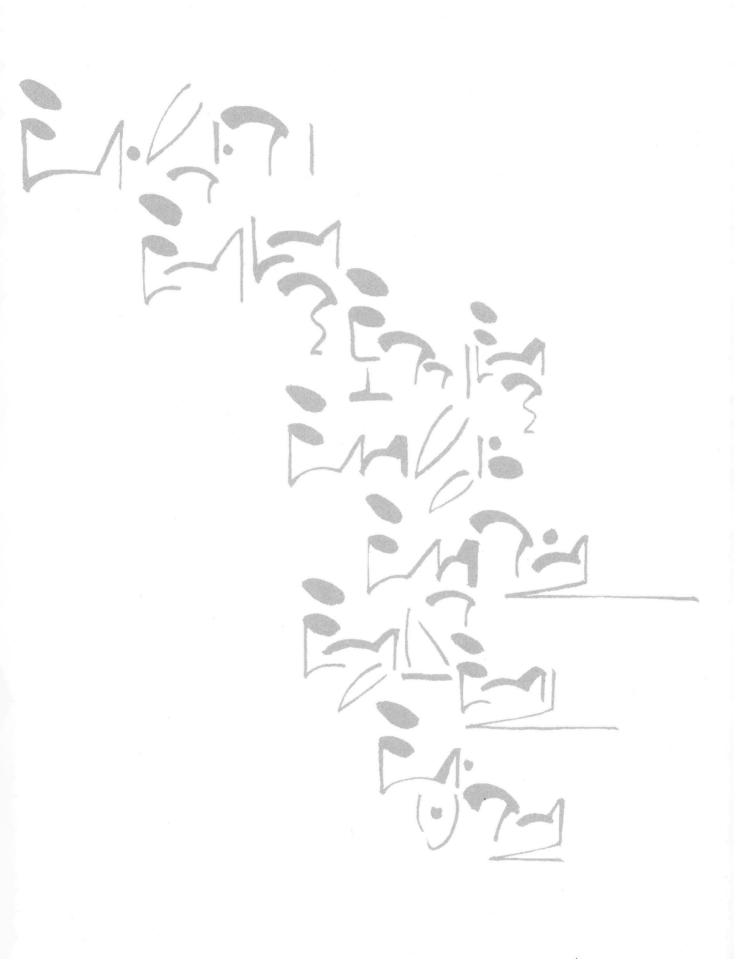

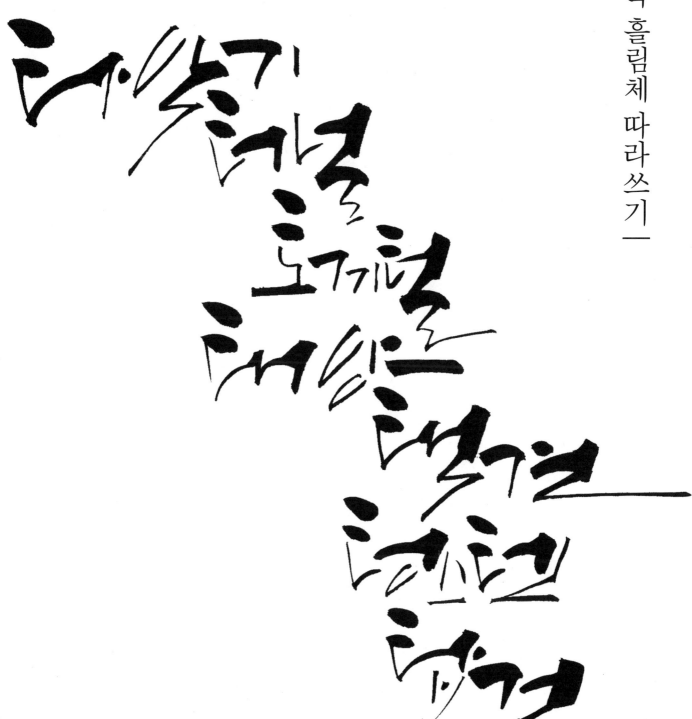

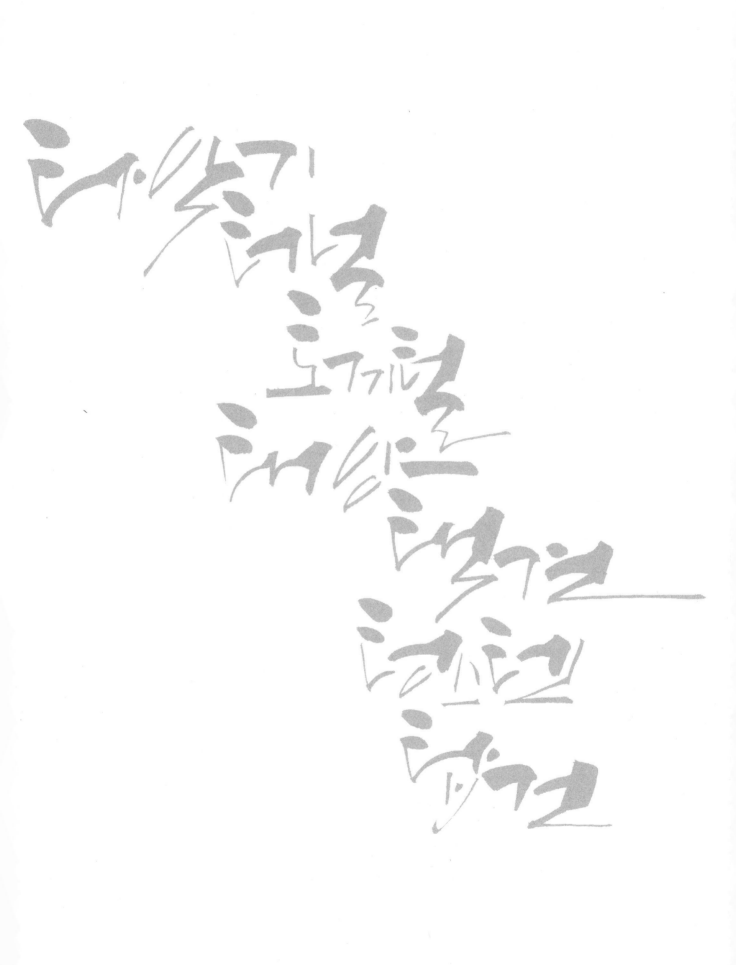

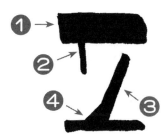

'ㅍ'은
❶번처럼 선이 수평으로 굵게 표현하고
❷번의 모양대로 짧게 표현하고, 윗선에 붙게 하며,
❸번 선은 아래 수평선
❹번에 붙게 표현한다.

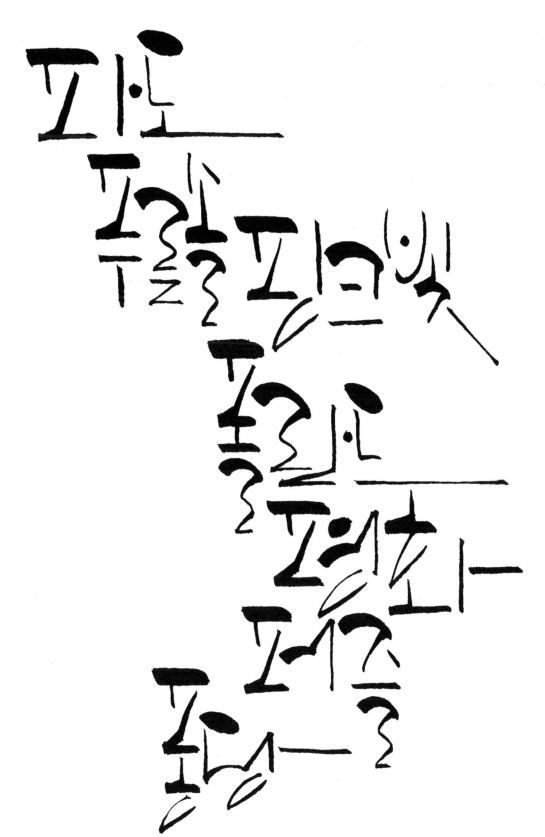

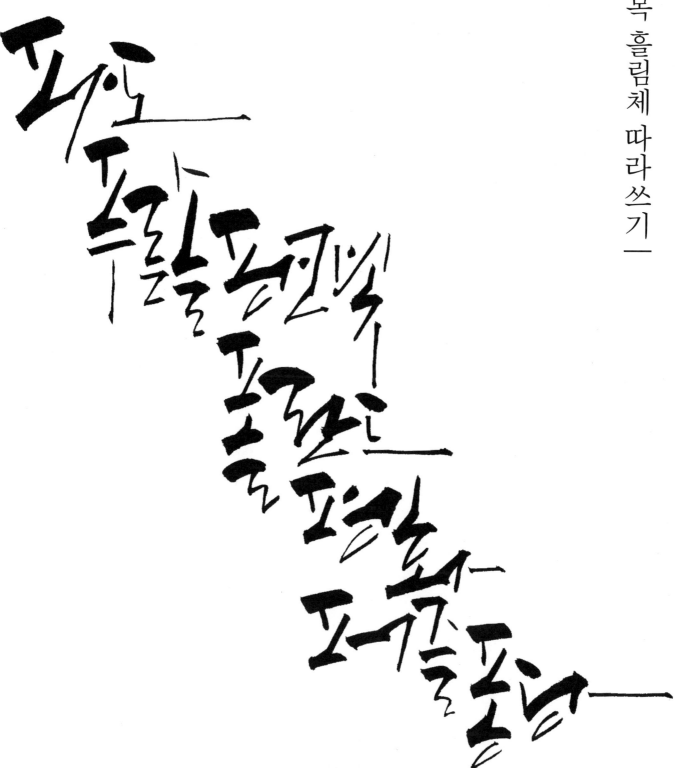

'ㅎ'은
❶번처럼 가늘게 세로 선을 표현하고
❷번처럼 두껍게 수평선을 유지한다. 특히 중요한 것은
❷번처럼 두껍게 쓰다가 ❸가늘게 이응을 연결하는 필압이 필요하다.

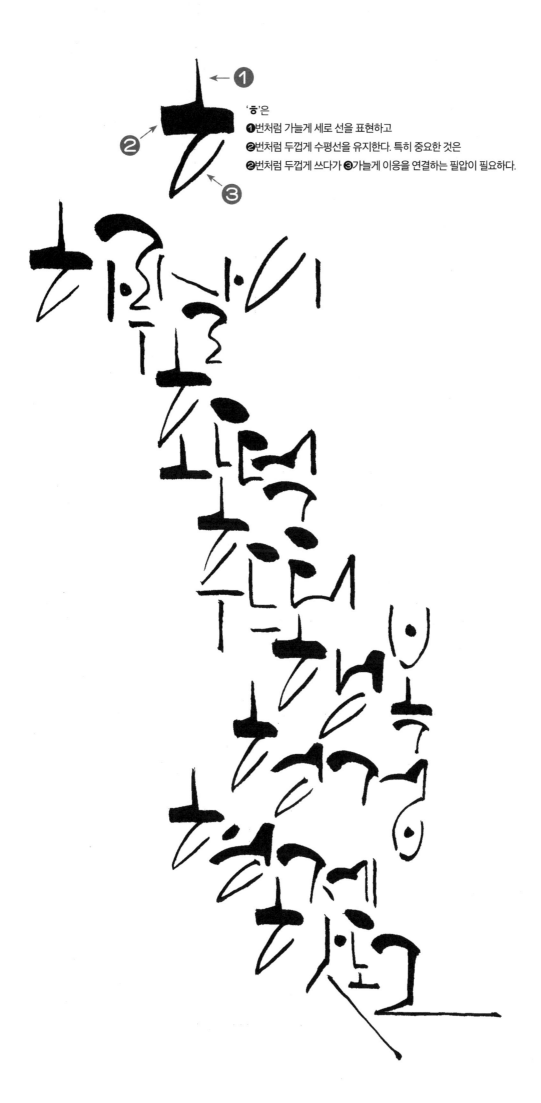

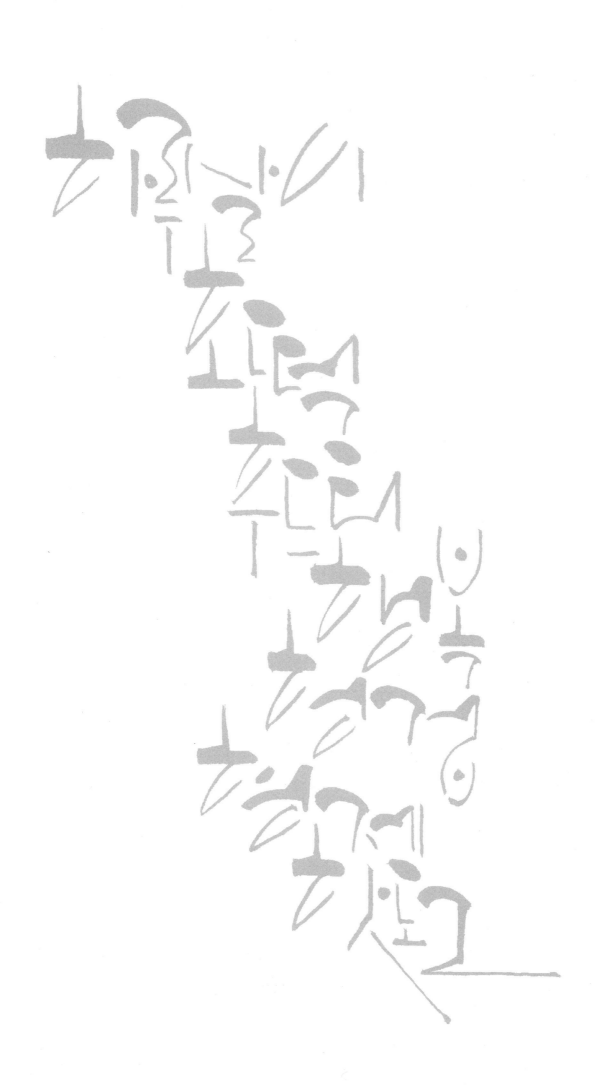

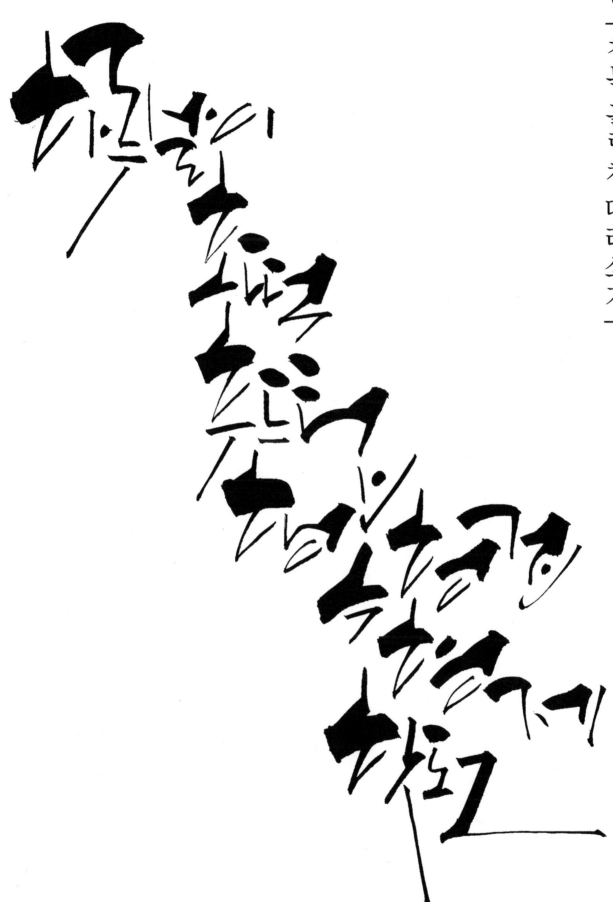

쌍자음

청목 정체 따라쓰기

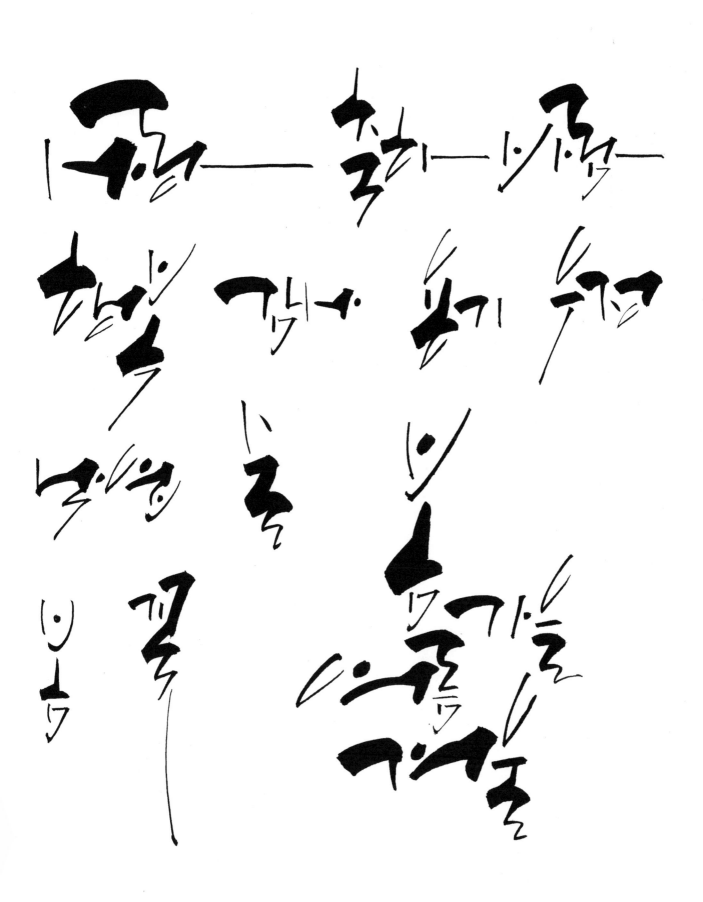

청목 캘리그라피 따라쓰기 연습교재(초급)

●

초판 1쇄 발행 2023년 12월 7일
●

글쓴이 김상돈
●

펴낸이 김왕기
편집부 원선화, 김한솔
디자인 푸른영토 디자인실

펴낸곳 **청목캘리그라피**
　　　　　　주소　　　　경기도 고양시 일산동구 장항동 865 코오롱레이크폴리스1차 A동 908호
　　　　　　전화　　　　(대표)031-925-2327 · 팩스 | 0504-424-0016
　　　　　　등록번호　　제2005-24호(2005년 4월 15일)
　　　　　　홈페이지　　www.blueterritory.com
　　　　　　전자우편　　book@blueterritory.com

●

ISBN 979-11-985564-0-0　　13650
ⓒ김상돈, 2023